Anglo

ABCDEFGHI
JKLMNOPQR
STUVWXYZ

(&;!?$£)

abcdefghijklm
nopqrstuv
wxyz

1234567890

1

Anglo

`	1	2	3	4	5	6	7	8	9	0	-	=
q	w	e	r	t	y	u	i	o	p	[]	\
a	s	d	f	g	h	j	k	l	;	'		
z	x	c	v	b	n	m	,	.	/			

Shift

~	!	@	#	$	%	^	&	*	()	_	+
Q	W	E	R	T	Y	U	I	O	P	{	}	\|
A	S	D	F	G	H	J	K	L	:	"		
Z	X	C	V	B	N	M	<	>	?			

Option

`	¡	™	£	¢		§	¶	•	Ž	ž	–	
œ	Š	´	®	†	¥	¨	^	ø	Ý	"	'	«
å	ß	ł		©	·		°			…	æ	
	ç			ỳ	n	Ł	½	¾	÷			

Shift/Option

`			‹	›		‡	°	·	,	—	¼	
Œ	„	´		ˇ	Á	¨	^	Ø	š	"	'	»
Å	Í	Î	Ï	″	Ó	Ô		Ò	Ú	Æ		
،	˛	Ç	★	ı	~	Â	-	˘	¿			

ARBORET

ABCDEFG
HIJKLMNOP
QRSTUV
WXYZ

&;:!?$£

[] { } | \ O/ + =

1234567890

ARBORET

Shift

Option

Shift/Option

Campanile

ABCDEFGHIJKLM

NOPQRSTUV

WXYZ

(&;!?$£)

abcdefghijklmnop

qrstuvwxyz

1234567890

Campanile

(Unshifted)

`	1	2	3	4	5	6	7	8	9	0	-	=
q	w	e	r	t	y	u	i	o	p	→»	«←	\
a	s	d	f	g	h	j	k	l	;	'		
z	x	c	v	b	n	m	,	.	/			

~	!	@	#	$	%	^	&	*	()	_	+
Q	W	E	R	T	Y	U	I	O	P	»*	*«	\|
A	S	D	F	G	H	J	K	L	:	"		
Z	X	C	V	B	N	M	<	>	?			

`	¡	™	£	¢				•	Ž	ž	–	
œ	š	´	®	†	¥	¨	^	ø	Ý	"	'	«
å	ß	ł	ff	©	·		°			...	æ	
	ç		ý	n	Ł							

`			‹	›	fi	fl		°	·	‚	—	
Œ	„	´		ˇ	Á	¨	^	Ø	š	"	'	»
Å	Í	Î	Ï	˝	Ó	Ô		Ò	Ú	Æ		
˛	˘	Ç		ı	˜	Â	ˉ		˘	¿		

Chorus Girl

ABCDEFGHIJK
LMNOPQRST
UVWXYZ

(&;!?$£)

ABCDEFGHIJKLMN
OPQRSTUVWXYZ

1234567890

CHORUS GIRL

`	1	2	3	4	5	6	7	8	9	0	-	=
Q	W	E	R	T	Y	U	I	O	P	[]	\
A	S	D	F	G	H	J	K	L	;	'		
Z	X	C	V	B	N	M	,	.	/			

Shift

~	!	@	#	$	%	^	&	*	()	_	+
Q	W	E	R	T	Y	U	I	O	P	{	}	\|
A	S	D	F	G	H	J	K	L	:	"		
Z	X	C	V	B	N	M	<	>	?			

Option

`	¡	™	£				¶	•	Ž	Ž	–	
Œ	Š	´	®		¥	¨	^	Ø	Ý	"	'	«
Å		Ł		©	•		°			...	Æ	
		Ç		Ý	N	Ł						

Shift/Option

`			‹	›				°	•	,	—	
Œ	„	´		ˇ	Á	¨	^	Ø	Š	"	'	»
Å	Í	Î	Ï	"	Ò	Ô		Ò	Ú	Æ		
˛	˘	Ç		I	˜	Â	¯	˘		¿		

8

Fancy Celtic

ABCDEFGHIJKLMN

OPQRSTUVWXYZ

~ [&;!?$£] ~

{ }

abcdefghijklmnop

qrstuvwxyz

1234567890

Fancy Celtic

`	1	2	3	4	5	6	7	8	9	0	-	=
q	w	e	r	t	y	u	i	o	p	[]	\
a	s	d	f	g	h	j	k	l	;	'		
z	x	c	v	b	n	m	,	.	/			

Shift

~	!	@	#	$	%	^	&	*	[]	_	+
Q	W	E	R	T	Y	U	I	O	P			\|
A	S	D	F	G	H	J	K	L	:	"		
Z	X	C	V	B	N	M	<	>	?			

Option

`	¡	™	£	¢			¶	•	ž	ž	–	
œ	š	´	®	·	¥	¨	^	ø		"	'	«
å	ß	ł		©	•		°		…	æ		
	ç			ý	n	Ð						

Shift/Option

`	ħ	ŋ	‹	›	fi	fl	m	°	·	,	—	
Œ	„	´		ˇ	Á	¨	^	Ø	Š	"	'	»
Å	Í	Î	Ï	"	Ó	Ô		Ú	Æ			
,	c	ß		ı	~	Â	ˉ	˘	¿			

Ferdinand

ABCDEFGH
IJKLMNOP
QRSTUV
WXYZ

(&;!?$£)

abcdefghijklmnop
qrstuvwxyz

1234567890

Ferdinand

`	1	2	3	4	5	6	7	8	9	0	-	=
q	w	e	r	t	y	u	i	o	p	[]	\
a	s	d	f	g	h	j	k	l	;	'		
z	x	c	v	b	n	m	,	.	/			

Shift

~	!	@	#	$	%	^	&	*	()	_	+
Q	W	E	R	T	Y	U	I	O	P	{	}	\|
A	S	D	F	G	H	J	K	L	:	"		
Z	X	C	V	B	N	M	<	>	?			

Option

`	¡	™	£	¢		§	¶	•	Ž	ž	–	
œ	Š	´	®	†	¥	¨	^	ø	Ý	"	'	«
å	ß	ſ	©	·		°	Ŀ	…	æ			
	ç		ý	ŋ	Ł		÷					

Shift/Option

`			‹	›		‡	°	·	,	—		
Œ	„	´		ˇ	Á	¨	^	Ø	š	"	'	»
Å	Ŕ	Î	Ÿ	"	Ó	Ô		Ò	Ú	Æ		
˛	ˆ	Ç	♦	ı	~	Â	-	˘	¿			

12

FLORAL LATIN

ABCDEFGHIJKL

MNOPQRST

UVWXYZ

(&;!?$£)

ABCDEFGHIJKLM

NOPQRSTUV

WXYZ

1234567890

FLORAL LATIN

`	1	2	3	4	5	6	7	8	9	0	-	=
Q	W	E	R	T	Y	U	I	O	P	[]	\
A	S	D	F	G	H	J	K	L	;	'		
Z	X	C	V	B	N	M	,	.	/			

Shift

~	!	@	#	$	%	^	&	*	()	_	+
Q	W	E	R	T	Y	U	I	O	P	{	}	\|
A	S	D	F	G	H	I	K	L	:	"		
Z	X	C	V	B	N	M	<	>	?			

Option

`	¿	™	£	¢			¶	•	Ž	Ž	–	
Œ	Š	´	®		¥	¨	^	Ø	Ý	"	'	«
Å		Ł	©	·		°			…	Æ		
	Ç		Ý	N	Ł	½	¾	÷				

Shift/Option

`			‹	›				°	•	,	—	¼
Œ	„	´		˘	Á	¨	^	Ø	Š	"	'	»
Å	Í	Î	Ï	"	Ó	Ô	Ò	Ú	Æ			
˳	˛	Ç	◆	I	~	Â	¯	˘	¡			

Glorietta

A B C D E F G H I
J K L M N O P Q R
S T U V W X Y Z

(& ; ! ? $ £)

abcdefghijklmn
opqrstuvwxyz

1234567890

Glorietta

`	1	2	3	4	5	6	7	8	9	0	-	=
q	w	e	r	t	y	u	i	o	p	[]	\
a	s	d	f	g	h	j	k	l	;	'		
z	x	c	v	b	n	m	,	.	/			

Shift

~	!	@	#	$	%	^	&	*	()	_	+
Q	W	E	R	T	Y	U	I	O	P	⌐	⌐	\|
A	S	D	F	G	H	J	K	L	:	"		
Z	X	C	V	B	N	M	<	>	?			

Option

`	¡	™	£	¢			¶	•	Ž	ž	–	
œ	Š	´	®		¥	¨	^	ø	Ý	"	'	«
å	ß	∫		©	·		°		…	æ		
	ç			ŷ	n	Ł						

Shift/Option

`			‹	›			°	·	,	—			
Œ	„	´			ˇ	Á	¨	^	Ø	š	"	'	»
Å	Í	Î	Ï	˝	Ó	Ô		Ò	Ú	Æ			
˛	˘	Ç		¯	~	Â	-	ˇ	¿				

Grant Antique

ABCDEFGHIJKLM

NOPQRSTUV

WXYZ

(&;!?$£)

abcdefghijklmnop

qrstuvwxyz

1234567890

Grant Antique

(Unshifted)

`	1	2	3	4	5	6	7	8	9	0	-	=
q	w	e	r	t	y	u	i	o	p	[]	\
a	s	d	f	g	h	j	k	l	;	'		
z	x	c	v	b	n	m	,	.	/			

Shift

~	!	@	#	$	%	^	&	*	()	_	+
Q	W	E	R	T	Y	U	I	O	P	{	}	\|
A	S	D	F	G	H	J	K	L	:	"		
Z	X	C	V	B	N	M	<	>	?			

Option

`	¡	™	£	¢			¶	•	Ž	ž	—	
œ	Š	´	®		¥	¨	^	ø	ý	"	'	«
å	ß	ł		©	·		°			…	æ	
	ç		ý	ŋ	Ł			÷				

Shift/Option

`	Ł	Ŀ	‹	›				°	·	,	—	
Œ	„	´		ˇ	Á	¨	^	Ø	Š	"	'	»
Å	Í	Î	Ï	″	Ó	Ô		Ò	Ú	Æ		
˛	˛	Ç	ı	˜	Â	ˉ	ˇ		¿			

Gutenberg

ABCDEFGHIJK
LMNOPQRST
UVWXYZ

(&;!?$£)

abcdefghijklmnop
qrstuvwxyz

1234567890

Gutenberg

`	1	2	3	4	5	6	7	8	9	0	-	=
q	w	e	r	t	y	u	i	o	p	[]	\
a	s	d	f	g	h	j	k	l	;	'		
z	x	c	v	b	n	m	,	.	/			

Shift

~	!	@	#	$	%	^	&	*	()	_	+
Q	W	E	R	T	Y	U	I	O	P	ⱥ	ꝼ	·
A	S	D	F	G	H	J	K	L	:	"		
Z	X	C	V	B	N	M	<	>	?			

Option

`	¡	™	£	¢		§	¶	•	Ž	ʒ	–	
œ	Š	´	®		¥	¨	^	⊙	Ý	"	'	«
å	ß	ł		®	·		°		…	æ		
	ç		ý	n	ꝥ	½	¾					

Shift/Option

`	A		‹	›			ff	°	·	,	—	¼
Œ	„	ˋ		ˇ	Á	¨	^	Ø	s	"	'	»
Å	Í	Î	Ï	˝	Ó	Ô		Ó	Ú	Æ		
ˌ	ˏ	(ˌ	~	Â	-	˘	¿			

Hogarth

ABCDEFGHIJK
LMNOPQRST
UVWXYZ

(&;!?$£)

abcdefghijklmnop
qrstuvwxyz

1234567890

Hogarth Antique

`	1	2	3	4	5	6	7	8	9	0	-	=
q	w	e	r	t	y	u	i	o	p	[]	\
a	s	d	f	g	h	j	k	l	;	'		
z	x	c	v	b	n	m	,	.	/			

Shift

~	!	@	#	$	%	^	&	*	()	_	+
Q	W	E	R	T	Y	U	I	O	P	✦	✦	✦
A	S	D	F	G	H	J	K	L	:	"		
Z	X	C	V	B	N	M	<	>	?			

Option

`	¡	™	£	¢		§	¶	•	Ž	ž	–	
œ	Š	´	®		¥	¨	^	ø	Ý	"	'	«
å	ß	ł	©	·		°			...	æ		
	ç		ý	n	Ł				÷			

Shift/Option

`	Ä	Ë	H	K	R	Y		°	·	,	—	
Œ	„	´		˜	Á	¨	^	Ø	š	"	'	»
Å	Í	Î	Ï	″	Ó	Ô		Ò	Ú	Æ		
ˌ	Ç	◆	ı	˜	Â	-	˘	¿				

JAGGED

ABCDEFGHIJ
KLMNOPQRST
UVWXYZ

(&;!?$£)

ABCDEFGHIJKLMN
OPQRSTUVWXYZ

1234567890

JAGGED

`	1	2	3	4	5	6	7	8	9	0	≠	=
Q	W	E	R	T	Y	U	I	O	P	[]	\
A	S	D	F	G	H	J	K	L	;	'		
Z	X	C	V	B	N	M	,	.	/			

Shift

~	!		#	$	%	^	&	*	()	_	+
Q	W	E	R	T	Y	U	I	O	P	{	}	\|
A	S	D	F	G	H	J	K	L	:	"		
Z	X	C	V	B	N	M	<	>	?			

Option

`	¡	™	£	¢				•	Ž	Ž	–	
Œ	Š	´	®	†	¥	¨	^	ø	Ý	"	'	«
Å		Ł		©	·		°			…	Æ	
	Ç			Ý	N	Ł	º	∞	÷			

Shift/Option

`			‹	›			Å	°	∞	º	—	Å
Œ	„	´		ˇ	Á	¨	^	Ø	Š	"	'	»
Å	Í	Î	Ï	˝	Ó	Ô		Ò	Ú	Æ		
˛	Ç	◆	ı	˜	Â	¯	˘	¿				

Katherine Bold

ABCDEFGHIJK
LMNOPQRST
UVWXYZ

(&;!?$£)

abcdefghijklmnop
qrstuvwxyz

1234567890

Katherine Bold

`	1	2	3	4	5	6	7	8	9	0	-	=
q	w	e	r	t	y	u	i	o	p	[]	\
a	s	d	f	g	h	j	k	l	;	'		
z	x	c	v	b	n	m	,	.	/			

Shift

~	!	@	#	$	%	^	&	*	()	_	+
Q	W	E	R	T	Y	U	I	O	P	{	}	\|
A	S	D	F	G	H	J	K	L	:	"		
Z	X	C	V	B	N	M	<	>	?			

Option

`	¡	™	£	¢		§	¶	•	Ž	ž	–	
œ	Š	´	®	†	¥	¨	^	ø	Ý	"	'	«
å	ß	ł		©	·		°		…	æ		
	ç		ý	ŋ	Ł			÷				

Shift/Option

`			‹	›				°		·	‚	—
Œ	„	´		ˇ	Á	¨	^	Ø	š	"	'	»
Å	Í	Î	Ï	˝	Ó	Ô		Ò	Ú	Æ		
˛	˛	Ç	◆	1	˜	Â	‐	˘	¿			

Lafayette

ABCDEFGHIJKL
MNOPQRST
UVWXYZ

(&;!?$£)

abcdefghijklmno
pqrstuvwxyz

1234567890

Lafayette

`	1	2	3	4	5	6	7	8	9	0	-	=
q	w	e	r	t	y	u	i	o	p	[]	\
a	s	d	f	g	h	j	k	l	;	'		
z	x	c	v	b	n	m	,	.	/			

Shift

~	!	@	#	$	%	^	&	*	()	_	+
Q	W	E	R	T	Y	U	I	O	P			\|
A	S	D	F	G	H	J	K	L	:	"		
Z	X	C	V	B	N	M	<	>	?			

Option

`	¡	™	£	¢			¶	•	Ž	ž	–	
œ	Š	´	®		¥	¨	^	ø	Ý	"	‘	«
å	ß	ł		©	·		°			…	æ	
	ç			ý	n	ł			÷			

Shift/Option

`			‹	›				°	·	,	—	
Œ	„	´		˜	Á	¨	^	Ø	Š	"	'	»
Å	Í	Î	Ï	"	Ó	Ô		Ò	Ú	Æ		
˛	ˇ	Ç	◆	ı	~	Â	-		˘	¿		

Meistersinger

ABCDEFGHIJK
LMNOPQRST
UVWXYZ

(&;!?$£)

abcdefghijklmnop
qrstuvwxyz

1234567890

Meistersinger

`	1	2	3	4	5	6	7	8	9	0	-	=
q	w	e	r	t	y	u	i	o	p	[]	\
a	s	d	f	g	h	j	k	l	;	'		
z	x	c	v	b	n	m	,	.	/			

Shift

~	!	@	#	$	%	^	&	*	()	_	+
Q	W	E	R	T	Y	U	I	O	P	{	}	\|
A	S	D	F	G	H	J	K	L	:	"		
Z	X	C	V	B	N	M	<	>	?			

Option

`	¡	™	£	¢			¶	•	Ž	ž	–	
œ	Š	´	®	†	¥	¨	^	ø	Ý	"	'	«
å	ß	ł		©	·		°			…	æ	
	ç			ý	n	Ł				÷		

Shift/Option

`			‹	›				°	•	,	—	
Œ	„	´		ˇ	Á	¨	^	Ø	š	"	'	»
Å	Í	Î	Ï	˝	Ó	Ô		Ò	Ú	Æ		
		Ç		◆	ı	~	Â	-		˘	¿	

Olympian

ABCDEFGHIJ
KLMNOPQRS
TUVWXYZ

(&;!?$£)

abcdefghijklm
nopqrstuv
wxyz

1234567890

Olympian

`	1	2	3	4	5	6	7	8	9	0	-	=
q	w	e	r	t	y	u	i	o	p	[]	\
a	s	d	f	g	h	j	k	l	;	'		
z	x	c	v	b	n	m	,	.	/			

Shift

~	!	@	#	$	%	^	&	*	()	_	+
Q	W	E	R	T	Y	U	I	O	P	✾	✾	\|
A	S	D	F	G	H	J	K	L	:	"		
Z	X	C	V	B	N	M	<	>	?	.		

Option

`	¡	™	£	¢		§	¶	•	Ž	ž	–	
œ	Š	´	®	†	¥	¨	^	ø	Ý	"	'	«
å	ß	ł		©	·		°		…	æ		
	ç			ý	ŋ	Ł						

Shift/Option

`			‹	›			‡	°	•	,	—	
Œ	„	´		˘	Á	¨	^	Ø	š	"	'	»
Å	Í	Î	Ï	˝	Ó	Ô		Ò	Ú	Æ		
,	,	Ç	◆	1	~	Â	-	˘	¿			

32

Phidian

ABCDEFGHIJKLMNOP
QRSTUVWXYZ

(&;!?$£)

abcdefghijklmnop
qrstuvwxyz

1234567890

Phidian

	`	1	2	3	4	5	6	7	8	9	0	-	=
q	w	e	r	t	y	u	i	o	p	{	}	‡	
a	s	d	f	g	h	j	k	l	;	'			
z	x	c	v	b	n	m	,	.	/				

Shift

~	!	@	#	$	%	^	&	*	()	_	+
Q	W	E	R	T	Y	U	I	O	P	{	}	♦
A	S	D	F	G	H	J	K	L	:	"		
Z	X	C	V	B	N	M	<	>	?			

Option

`	¡	™	£	¢			¶	•	ž	ž	—	
œ	š	´	®		¥	¨	^	ø	ý	"	'	«
å	ß	ł	©	·		°		…	æ			
	ç		ý	n	ł							

Shift/Option

`			‹	›						,	—	
Œ	„	´		ˇ	Á	¨	^	Ø	š	"	'	»
Å	Í	Î	Ï	˝	Ó	Ô	Ò	Ú	Æ			
˛	˙	Ç		ˍ	~	Â	¯	˘	¿			

34

Ringlet

ABCDEFGHI
JKLMNOPQRS
TUVWXYZ

(&;!?$£)

abcdefghijklmn
opqrstuvwxyz

1234567890

Ringlet

`	1	2	3	4	5	6	7	8	9	0	-	=
q	w	e	r	t	y	u	i	o	p	[]	\
a	s	d	f	g	h	j	k	l	;	'		
z	x	c	v	b	n	m	,	.	/			

Shift

~	!	@	#	$	%	^	&	*	()	_	+
Q	W	E	R	T	Y	U	I	O	P	❀	❀	\|
A	S	D	F	G	H	J	K	L	:	"		
Z	X	C	V	B	N	M	<	>	?			

Option

`	¡	™	£	¢			¶	•	Ž	ž	–	
œ	Š	´	®	†	¥	¨	^	ø	Ý	"	'	«
å	ß	ł		©	·		°			…	œ	
	ç		ý	ŉ	Ł				÷			

Shift/Option

`			‹	›			°	•	,	—		
Œ	„	´		ˇ	Á	¨	^	Ø	Š	"	'	»
Å	Í	Î	Ï	″	Ó	Ô		Ò	Ú	Æ		
¸	˛	Ç	◆	I	~	Â	¯	˘	¿			

36

Romanesque

ABCDEFGHI

JKLMNOPQRST

UVWXYZ

(&;!?$£)

abcdefghijklmn

opqrstuvwxyz

1234567890

Romanesque

`	1	2	3	4	5	6	7	8	9	0	-	=
q	w	e	r	t	y	u	i	o	p	[]	\
a	s	d	f	g	h	j	k	l	;	'		
z	x	c	v	b	n	m	,	.	/			

Shift

~	!	@	#	$	%	^	&	*	()	_	+
Q	W	E	R	T	Y	U	I	O	P	{	}	\|
A	S	D	F	G	H	J	K	L	:	"		
Z	X	C	V	B	N	M	<	>	?			

Option

`	¡	™	£	¢			¶	•	Ž	ž	–	
œ	Š	´	®	†	¥	¨	^	ø	Ý	"	'	«
å	ß	ƒ		©	·		°		…	œ		
	ç		ý	n	Ł							

Shift/Option

`			‹	›			‡	°	·	,	—	
Œ	„	´		ˇ	Á	¨	^	Ø	š	"	'	»
Å	Í	Î	Ï	˜	Ó	Ô		Ò	Ú	Æ		
¸	˛	Ç	◆	¦	~	Â	¯	˘	¿			

Rubens

ABCDEFGHIJKL
MNOPQRST
UVWXYZ
(&;!?$£)

abcdefghijklmno
pqrstuvwxyz

1234567890

Rubens

`	1	2	3	4	5	6	7	8	9	0	-	=
q	w	e	r	t	y	u	i	o	p	[]	\
a	s	d	f	g	h	j	k	l	;	'		
z	x	c	v	b	n	m	,	.	/			

Shift

~	!	@	#	$	%	^	&	*	()	_	+	
Q	W	E	R	T	Y	U	I	O	P	{	}		
A	S	D	F	G	H	J	K	L	:	"			
Z	X	C	V	B	N	M	<	>	?				

Option

`	¡	™	£	¢			¶	•	Ž	ž	–	
œ	š	´	®	†	¥	¨	^	ø	ý	"	`	«
å	ŋ	ł		©	·		°			…	æ	
	ç			ý	ŋ	ł	ŋ		÷			

Shift/Option

`	A	H	M	h			‡	°	·	,	—	m
Œ	„	´		˜	Á	¨	^	Ø	š	"	'	»
å	Í	Î	Ï	˝	Ó	Ô		Ò	Ú	Æ		
¸	˛	ç	◆	ı	˜	Â	-		¿			

STEREOPTICON

ABCDEFGHI
JKLMNOPQRST
UVWXYZ
(&;!?$£)

ABCDEFGHIJKLMN
OPQRSTUVWXYZ

1234567890

STEREOPTICON

`	1	2	3	4	5	6	7	8	9	0	-	=
Q	W	E	R	T	Y	U	I	O	P	[]	\
A	S	D	F	G	H	J	K	L	;	'		
Z	X	C	V	B	N	M	,	.	/			

Shift

~	!	@	#	$	%	^	&	*	()	_	+
Q	W	E	R	T	Y	U	I	O	P	{	}	\|
A	S	D	F	G	H	J	K	L	:	"		
Z	X	C	V	B	N	M	<	>	?			

Option

`	¡	™	£	¢			¶	•	Ž	ž	–	
Œ	Š	´	®	†	¥	¨	ˆ	Ø	Ý	"	'	«
Å		Ł	©	˙		˚			...	Æ		
		Ç		Ý	N	Ł			÷			

Shift/Option

`			()			‡	˚	•	,	—	
Œ	„	´		˘	Á	¨	^	Ø	Š	"	'	»
Å	Í	Î	Ï	˝	Ó	Ô		Ò	Ú	Æ		
‚	˛	Ç	♦	I	˜	Â	–	˘	¿			

Templar

ABCDEFGHIJ

KLMNOPQR

STUVWXYZ

(&;!?$£)

abcdefghijklmnop

qrstuvwxyz

1234567890

Templar

`	1	2	3	4	5	6	7	8	9	0	-	=
q	w	e	r	t	y	u	i	o	p	[]	\
a	s	d	f	g	h	j	k	l	;	'		
z	x	c	v	b	n	m	,	.	/			

Shift

~	!	@	#	$	%	^	&	*	()	_	+
Q	W	E	R	T	Y	U	I	O	P	{	}	\|
A	S	D	F	G	H	J	K	L	:	"		
Z	X	C	V	B	N	M	<	>	?			

Option

`	¡	™	£	¢			¶	•	Ž	ž	–	
œ	Š	´	®	T̃	¥	¨	^	ø	Ý	"	'	«
å	ß	ł		©	·		°		…	æ		
	ç			ý	ŋ	Ł		÷				

Shift/Option

`			‹	›			°	·	,	—		
Œ	„	´		ˇ	Á	¨	^	Ø	š	"	'	»
Å	Í	Î	Ï	″	Ó	Ô		Ò	Ú	Æ		
،	،	Ç	◆	ı	~	Â	ˉ	˘	ḍ			

44

Wedlock

ABCDEFGHIJ
KLMNOPQR
STUVWXYZ
(&;!?$£)

abcdefghijklmnop
qrstuvwxyz

1234567890

Wedlock

`	1	2	3	4	5	6	7	8	9	0	-	=
q	w	e	r	t	y	u	i	o	p	[]	\
a	s	d	f	g	h	j	k	l	;	'		
z	x	c	v	b	n	m	,	.	/			

Shift

~	!	@	#	$	%	^	&	*	()	_	+
Q	W	E	R	T	Y	U	I	O	P	❧	❧	\|
A	S	D	F	G	H	J	K	L	:	"		
Z	X	C	V	B	N	M	‹	›	?			

Option

`	¡	™	£	¢		§	¶	•	Ž	ž	—	
œ	Š	´	®	ʊ	¥	¨	^	ø	Ý	"	'	«
å	ß	ł		©	·		°		…	æ		
	ç			ý	ŋ	Ł		÷				

Shift/Option

`	`		‹	›		°		·	,	—		
Œ	„	´		ˇ	Á	¨	^	Ø	š	"	'	»
Å	Í	Î	Ï	˝	Ó	Ô		Ò	Ú	Æ		
˛	˒	Ç	◆	ı	~	Â	–	˘	¿			

46

Zinco

ABCDEFGHIJKL
MNOPQRST
UVWXYZ

(&;!?$£)

abcdefghijklmno
pqrstuvwxyz

1234567890

Zinco

`	1	2	3	4	5	6	7	8	9	0	-	=
q	w	e	r	t	y	u	i	o	p	[]	*
a	s	d	f	g	h	j	k	l	;	'		
z	x	c	v	b	n	m	,	.	/			

Shift

~	!		#	$	%	^	&	*	()	_	+
Q	W	E	R	T	Y	U	I	O	P	✻	✻	\|
A	S	D	F	G	H	J	K	L	:	"		
Z	X	C	V	B	N	M	<	>	?			

Option

`	¡	™	£	¢		§	¶	•	Ž	ž	–	
œ	Š	´	®		¥	¨	^	ø	Ý	"	'	«
å	ß	ł	ff	©	·		°		…	æ		
	ç		ý	η	ts			÷				

Shift/Option

`			‹	›		and	°	•	,	—		
Œ	„	´		ˇ	Á	¨	^	Ø	š	"	'	»
Å	Í	Î	Ï	"	Ó	Ô		Ò	Ú	Æ		
,	˛	Ç	◆	¦	~	Â	-	˜	¿			